LES
TROYENS

A CARTHAGE

OPÉRA EN CINQ ACTES AVEC UN PROLOGUE

PAROLES ET MUSIQUE DE

HECTOR BERLIOZ

MEMBRE DE L'INSTITUT, ETC., ETC.

Représenté pour la première fois, à Paris, sur le Théâtre Impérial-
Lyrique, le 4 novembre 1863.

(DIRECTION DE M. CARVALHO)

PARIS
MICHEL LÉVY FRÈRES, LIBRAIRES ÉDITEURS
RUE VIVIENNE, 2 BIS ET BOULEVARD DES ITALIENS, 15
A LA LIBRAIRIE NOUVELLE
—
1864
Tous droits réservés

Distribution de la pièce

ÉNÉE, héros troyen, fils de Vénus et
d'Anchise. MM. MONJAUZE.
NARBAL, ministre de Didon. PETIT.
PANTHÉE, prêtre troyen, ami d'Énée. . PÉRONT.
IOPAS, poëte tyrien de la cour de Didon. DE QUERCY.
HYLAS, jeune matelot phrygien. CABEL.
DEUX SOLDATS TROYENS. GUYOT ET TESTE.
DIDON, reine de Carthage, veuve de
Sichée, prince de Tyr. M^{me} CHARTON-DEMEUR.
ANNA, sœur de Didon. DUBOIS.
ASCAGNE, jeune fils d'Énée. ESTAGEL.
LE RAPSODE M. JOUANNY.
LE DIEU MERCURE .

LES SPECTRES DE PRIAM, DE CHORÈBE, DE CASSANDRE ET D'HECTOR.

CHŒURS.

TYRIENS, TROYENS ET CARTHAGINOIS, NYMPHES, SATYRES, FAUNES
ET SYLVAINS.

LES
TROYENS A CARTHAGE

DEUXIÈME PARTIE * DU POÈME LYRIQUE DES
TROYENS

Lamento instrumental. — Légende et marche troyennes.

PROLOGUE

La première toile d'avant-scène est levée. — Une seconde toile d'avant-scène est baissée représentant une vue de Troie en flammes. — Un Rapsode, en costume grec, récite seul sur le devant du théâtre. — Le chœur des Rapsodes invisibles chante derrière le second rideau.

APRÈS LE LAMENTO EXÉCUTÉ PAR L'ORCHESTRE.

LE RAPSODE récitant (parlé).

Après dix ans de guerre et d'un siége inutile,
Les Grecs désespérant de renverser la ville
De Priam, renonçant à venger Ménélas,
Feignirent de partir en implorant Pallas;
 Laissant sur le rivage,
 Comme un pieux hommage
Offert à la déesse irritée, un cheval
 De bois, immense, colossal.
Cette œuvre étrange, incroyable, inouïe,
 D'hommes armés était remplie.
Les prêtres et le peuple et le roi des Troyens,
 Trompés par l'artifice
 D'un des soldats d'Ulysse
 Abandonné, disait-il, par les siens,

* La première forme un opéra en trois actes: *la Prise de Troie*.

Dans leurs murs aussitôt voulurent introduire
 La redoutable offrande avec dévotion,
 En pompe la conduire
 Au temple d'Ilion.
 En vain Cassandre l'inspirée,
La noble sœur d'Hector, de la foule égarée
 Veut-elle ouvrir les yeux,
Tous la traitent de folle, aveuglés par les dieux.
« Abattons les remparts! couvrons de fleurs la voie !
S'écriaient les guerriers, formez cortége, enfants,
 Et que jusque dans Troie
La trompette et la lyre accompagnent vos chants. »
 Avant qu'un funèbre silence
Fût venu succéder aux accens triomphaux
 De ce peuple en démence,
Ecoutez de quels sons frémirent les échos.

MARCHE TROYENNE

DANS LE MODE TRIOMPHAL.

LE CHŒUR DES RAPSODES, derrière la toile.

 Du roi des dieux, ô fille aimée,
 Du casque et de la lance armée,
 Sage guerrière aux regards doux,
 A nos destins sois favorable,
 Rends Ilion inébranlable,
 Belle Pallas, protége-nous.

 Entends nos voix, vierge sublime,
 Aux sons des flûtes de Dindyme
 Se mêler au plus haut des airs.
 Que la trompette phrygienne
 Unie à la lyre troyenne
 Te porte nos pieux concerts.

 Souriante guirlande,
 A l'entour de l'offrande
 Dansez, heureux enfants,
 Semez sur la ramée
 La neige parfumée
 Des muguets du printemps.

LE RAPSODE récitant (parlé).

Aux flancs du monstre alors des rumeurs s'élevèrent...
 Les chants à l'instant s'arrêtèrent...
Mais reprirent bientôt en sons plus éclatants.

* Montagne de Phrygie.

PROLOGUE.

LE CHŒUR DES RAPSODES.

Fiers sommets de Pergame
D'une joyeuse flamme
Rayonnez triomphants !

(Le bruit des voix et des instruments diminue peu à peu et s'éteint.)

LE RAPSODE récitant (parlé).

Portant la mort et la ruine,
Enfin la fatale machine *,
 Franchit les murs sacrés...
 Et Cassandre éperdue,
 Elevant vers la nue
 Ses grands yeux éplorés,
S'écria : « C'en est fait ! le destin tient sa proie !
Sœur d'Hector, va mourir sous les débris de Troie !

(Le Rapsode sort. — Fragment symphonique. — Court silence. — La toile se lève.)

* *Scandit fatalis machina muros.* (Virgile.)

ACTE PREMIER

Une vaste salle de verdure du palais de Didon à Carthage. Sur l'un des côtés s'élève un trône entouré des trophées de l'agriculture, du commerce et des arts; sur l'autre côté et au fond un amphithéâtre en gradins, sur lequel une innombrable multitude est assise, au lever de la toile. — Le premier chœur doit être chanté par la troupe chorale ordinaire du théâtre seulement. — Le chœur général sera exécuté au contraire par tous les choristes supplémentaires, hommes, femmes et enfants, placés sur les gradins avec les choristes du théâtre.

SCÈNE PREMIÈRE

CHŒUR d'une partie du peuple carthaginois.

De Carthage les cieux semblent bénir la fête!
 Vit-on jamais un jour pareil
 Après si terrible tempête?...
Quel doux zéphir! notre brûlant soleil
 De ses rayons calme la violence;
 A son aspect la plaine immense
 Tressaille de joie; il s'avance
 Illuminant le sourire vermeil
 De la nature à son réveil.

(Entre Didon avec sa suite. — A son entrée tout le peuple assis sur les gradins de l'amphithéâtre se lève en agitant des voiles de diverses couleurs, des palmes, des fleurs. — Didon va s'asseoir sur son trône ayant sa sœur à sa droite et Narbal à sa gauche; quelques soldats les entourent.)

SCÈNE II

DIDON, ANNA, NARBAL, LE CHŒUR.

CHŒUR GÉNÉRAL, chant national.

Gloire à Didon, notre reine chérie!
Reine par la beauté, la grâce, le génie,

ACTE PREMIER.

Reine par la faveur des dieux,
Et reine par l'amour de ses sujets heureux!
(Le peuple agite des palmes et jette des fleurs.)

DIDON, debout, du haut de son trône.

RÉCITATIF.

Nous avons vu finir sept ans à peine,
Depuis le jour où, pour tromper la haine
Du tyran * meurtrier de mon auguste époux,
J'ai dû fuir avec vous,
De Tyr à la rive africaine.
Et déjà nous voyons Carthage s'élever,
Ses campagnes fleurir, sa flotte s'achever!
Déjà des bords lointains où s'éveille l'aurore
Vous rapportez, laboureurs de la mer,
Le blé, le vin et la laine et le fer,
Et les produits des arts qui nous manquent encore.

AIR.

Chers Tyriens, tant de nobles travaux
Ont enivré mon cœur d'un orgueil légitime!
Mais ne vous lassez pas, suivez la voix sublime
Du Dieu qui vous appelle à des efforts nouveaux!
Donnez encore un exemple à la terre ;
Grands dans la paix, devenez dans le guerre
Un peuple de héros.
Le farouche Iarbas veut m'imposer la chaîne
D'un hymen odieux ;
Son insolence est vaine,
Le soin de ma défense est à vous comme aux dieux.

LE PEUPLE.

Gloire à Didon, notre reine chérie!
Chacun de nous est prêt à lui donner sa vie!
Tous nous la défendrons.
Nous bravons d'Iarbas l'insolence et la rage,
Et nous repousserons
Jusqu'au fond des déserts ce Numide sauvage!

DIDON.

Chers Tyriens! oui, vos nobles travaux
Ont enivré mon cœur d'un orgueil légitime,
Soyez heureux et fiers! suivez la voix sublime
Du Dieu qui vous appelle à des efforts nouveaux.
Cette belle journée,
Qui dans vos souvenirs doit rester à jamais,

* Pygmalion, qui fit assassiner Sichée.

A couronner les œuvres de la paix
Fut par moi destinée.
Approchez, constructeurs,
Matelots, laboureurs;
Recevez de ma main la juste récompense
Due au travail qui donne la puissance.
Et la vie aux États.

(Les ouvriers constructeurs s'avancent, et Didon présente à leur chef une équerre d'argent et une hache. — Après eux viennent les matelots. Didon leur donne deux avirons d'ivoire. — Viennent enfin les laboureurs. La reine déposant une couronne de fleurs et d'épis sur le front du vieillard qui les conduit, lui donne une faucille d'or et s'écrie :)

Peuple! tous les honneurs
Pour le plus grand des arts, l'art qui nourrit les hommes!

LE PEUPLE.

Vivent les laboureurs! nous sommes
Leurs fils reconnaissants; ils nous donnent le pain!

DIDON, à part.

O Cérès! l'avenir de Carthage est certain!

CHŒUR GÉNÉRAL.

Gloire à Didon, notre reine chérie!
Chacun de nous est prêt à lui donner sa vie.
Prouvons-lui notre amour par des gages nouveaux.
Colons, marins, formons un peuple de héros!

(Le peuple, conduit par Narbal, défile en cortége devant le trône de Didon et sort.)

SCÈNE III

Un appartement du palais de Didon.

ANNA, DIDON.

DIDON.

RÉCITATIF.

Les chants joyeux, l'aspect de cette noble fête,
Ont fait rentrer la paix en mon cœur agité.
Je respire, ma sœur, oui, ma joie est parfaite,
Je retrouve le calme et la sérénité.

DUO.

ANNA.

Reine d'un jeune empire
Qui chaque jour s'élève florissant,
Reine adorée et que le monde admire,
Quelle crainte avait pu vous troubler un instant?

DIDON.

Une étrange tristesse,
Sans causes, tu le sais, vient parfois m'accabler.
Mes efforts restent vains contre cette faiblesse,
Je sens transir mon sein qu'un ennui vague oppresse,
Et mon visage en feu sous mes larmes brûler...

ANNA, souriant.

Vous aimerez, ma sœur...

DIDON.

Non, toute ardeur nouvelle
Est interdite à mon cœur sans retour.

ANNA.

Vous aimerez, ma sœur...

DIDON.

Non, la veuve fidèle
Doit éteindre son âme et détester l'amour.

ANNA.

Didon, vous êtes reine, et trop jeune, et trop belle,
Pour ne plus obéir à cette douce loi ;
Carthage veut un roi.

DIDON, montrant à son doigt l'anneau de Sichée.

Puissent mon peuple et les dieux me maudire,
Si je quittais jamais cet anneau consacré !

ANNA.

Un tel serment fait naître le sourire
De la belle Vénus ; sur le livre sacré
Les dieux refusent de l'inscrire.

ENSEMBLE.

DIDON.

Sa voix fait naître dans mon sein
La dangereuse ivresse ;
Déjà dans ma faiblesse
Contre un espoir confus je me débats en vain.
Sichée ! ô mon époux, pardonne
A cet instant d'involontaire erreur,
Et que ton souvenir chasse loin de mon cœur
Ce trouble qui l'étonne.

ANNA.

Ma voix fait naître dans son sein
Des rêves de tendresse ;
Déjà, dans sa faiblesse,
Au doux espoir d'aimer elle résiste en vain.

Didon, ma tendre sœur, pardonne,
Si je dissipe une trop chère erreur,
Pardonne si ma voix excite dans ton cœur
Ce trouble qui l'étonne.

SCÈNE IV

IOPAS, ANNA, DIDON.

IOPAS.

Échappés à grand'peine à la mer en fureur,
Reine, les députés d'une flotte inconnue
D'être admis devant vous implorent la faveur.

DIDON.

La porte du palais n'est jamais défendue
A de tels suppliants.

(Sur un signe de la reine, Iopas sort.)

AIR.

Errante sur les mers,
Ne fus-je pas aussi, de rivage en rivage,
Emportée au sein de l'orage,
Jouet des flots amers!
Hélas, des coups du sort je sais la violence
Sur ceux qu'il frappe. Au malheur compatir
Est facile pour nous. Qui connut la souffrance
Ne pourrait voir en vain souffrir.

SCÈNE V

La salle de verdure.

On entend la marche troyenne dans un mode triste. ÉNÉE, sous un déguisement de marin, PANTHÉE, ASCAGNE, CHEFS TROYENS, portant des présents, IOPAS, DIDON, ANNA.

RÉCITATIF.

DIDON, A part.

J'éprouve une soudaine et vive impatience
De les voir, et je crains en secret leur présence.

(Elle monte sur son trône.)

ASCAGNE, s'inclinant devant la reine.

Auguste reine, un peuple errant et malheureux
Pour quelques jours vous demande un asile.
Je dépose à vos pieds les présents précieux,
Débris de sa grandeur, que, par ma main débile,
Au nom de Jupiter, vous offre un chef pieux.

DIDON.
De ce chef, bel enfant, dis-moi le nom, la race ?
ASCAGNE.
O reine, sur nos pas une sanglante trace
Des monts de la Phrygie a marqué les chemins
Jusqu'à la mer. Ce sceptre d'Ilione,

(Il offre un à un les présents.)

Fille du roi Priam; d'Hécube la couronne,
Et ce voile léger d'Hélène où l'or rayonne,
Doivent vous dire assez que nous sommes Troyens.
DIDON.
Troyens !
ASCAGNE.
Notre chef est Énée,
Je suis son fils.
DIDON.
Étrange destinée !
PANTHÉE, s'avançant.
Obéissant au souverain des dieux
Ce héros cherche l'Italie,
Où le sort lui promet un trépas glorieux
Et le bonheur de rendre aux siens une patrie.
DIDON.
Qui n'admire ce prince, ami du grand Hector ?
Nul de son nom fameux n'est ignorant encor;
Carthage en est remplie.
Dites-lui que mon port ouvert à ses vaisseaux
L'attend. Qu'il vienne, qu'il oublie
Avec vous à ma cour ses pénibles travaux.

SCÈNE VI

NARBAL, LES MÊMES.

FINAL.

NARBAL.
J'ose à peine annoncer la terrible nouvelle !
DIDON.
Qu'arrive-t-il ?
NARBAL.
Le Numide rebelle
Le féroce Iarbas
Avec d'innombrables soldats

S'avance vers Carthage ;
Et la troupe sauvage
Egorge nos troupeaux
Et dévaste nos champs. Mais des malheurs nouveaux
Menacent la ville elle-même :
A nos jeunes guerriers dont l'ardeur est extrême
Les armes vont manquer.

DIDON.

Que dites-vous, Narbal?

NARBAL.

Que nous allons tenter un combat inégal.

ÉNÉE, s'avançant après avoir laissé tomber son déguisement de matelot.
Il porte un brillant costume et la cuirasse, mais sans casque ni bouclier.

Reine, je suis Énée !
Ma flotte sur vos bords par les vents entraînée
A de rudes travaux fut par moi destinée ;
Permettez aux Troyens de combattre avec vous !

DIDON.

J'accepte avec orgueil une telle alliance !
Énée armé pour ma défense !
Les dieux se déclarent pour nous.

(A part, à Anna.)
O ma sœur, qu'il est fier, ce fils de la déesse,
Et qu'on voit sur son front de grâce et de noblesse !

ÉNÉE, PANTHÉE, NARBAL, IOPAS, ASCAGNE, DIDON,
ANNA ET LES CHEFS TROYENS.

ENSEMBLE.

Sur cette horde immonde d'Africains,
Marchez,
Marchons, } Troyens et Tyriens,
Volez
Volons } à la victoire ensemble !
Comme le sable emporté par les vents
Chassez
Chassons } dans ses déserts brûlants
Le Numide éperdu ; qu'il tremble !
C'est le dieu Mars qui { vous / nous } rassemble,
C'est le fils de Vénus qui { vous / nous } guide aux combats !
Exterminez
Exterminons } la noire armée,
Et que demain la renommée

ACTE PREMIER. 13

Proclame au loin la honte et la mort d'Iarbas !

(Pendant la fin de ce morceau, on apporte ses armes à Énée. Il met rapidement son casque, passe à son bras son vaste bouclier et saisit ses javelots.)

ÉNÉE, à Panthée.

Annonce à nos Troyens l'entreprise nouvelle
 Où la gloire les appelle.

(Panthée sort.)

 Reine, bientôt du barbare odieux
Vous serez délivrée. A vos soins généreux,
J'abandonne mon fils.

DIDON.

 De mon amour de mère
Pour lui ne doutez pas.

ÉNÉE, à Ascagne.

 Viens embrasser ton père.
D'autres t'enseigneront, enfant, l'art d'être heureux ;
Je ne t'apprendrai, moi, que la vertu guerrière
 Et le respect des dieux ;
Mais révère en ton cœur et garde en ta mémoire
Et d'Énée et d'Hector les exemples de gloire.

(Il l'embrasse en le couvrant tout entier de ses armes. Ascagne pleure sans répondre. Pendant cette scène, le peuple de Carthage accourt de toutes parts demandant des armes. — Quelques hommes seulement sont armés régulièrement, les autres portent des faux, des haches, des frondes.)

CHŒUR GÉNÉRAL ET TOUS LES PERSONNAGES SANS ASCAGNE.

ENSEMBLE.

Sur cette horde immonde d'Africains,
Marchez, {
Marchons, { Troyens et Tyriens,
Volez {
Volons { à la victoire ensemble !
Comme le sable emporté par les vents
Chassez {
Chassons { dans ses déserts brûlants
Le Numide éperdu ; qu'il tremble !
C'est le dieu Mars qui {vous} rassemble,
 {nous}
C'est le fils de Vénus qui {vous} guide aux combats !
 {nous}
 Exterminez {
 Exterminons { la noire armée,

Et que demain la renommée
Proclame au loin la honte et la mort d'Iarbas !

(A la fin du chœur, le jeune Ascagne essuie tout à coup ses larmes et s'é-
lançant auprès des guerriers troyens, s'écrie avec eux :

Exterminez la noire armée,
Et que demain la renommée
Proclame au loin la honte et la mort d'Iarbas !

INTERMÈDE SYMPHONIQUE

CHASSE ROYALE ET ORAGE

Une forêt vierge d'Afrique, au matin. Au fond, un rocher très-élevé. Au bas et à gauche du rocher, l'ouverture d'une grotte. Un petit ruisseau coule le long du rocher et va se perdre dans un bassin naturel bordé de joncs et de roseaux. Deux naïades se laissent entrevoir un instant et disparaissent; puis on les voit nager dans le bassin. Chasse royale. Des fanfares de trompe retentissent au loin dans la forêt. Les naïades effrayées se cachent dans les roseaux. On voit passer des chasseurs tyriens, Ascagne traverse le théâtre à la course. Le ciel s'obscurcit, la pluie tombe. Orage grandissant. Bientôt la tempête devient terrible, torrents de pluie, grêle, éclairs et tonnerres. Appels réitérés des trompes de chasse au milieu du tumulte des éléments. Les chasseurs se dispersent dans toutes les directions; en dernier lieu on voit paraître Didon vêtue en Diane chasseresse, l'arc à la main, le carquois sur l'épaule et Énée en costume demi-guerrier. Ils entrent dans la grotte. Aussitôt les nymphes des bois paraissent les cheveux épars au sommet du rocher, et vont et viennent en courant, en poussant des cris et faisant des gestes désordonnés. Au milieu de leurs clameurs, on distingue de temps en temps le mot : *Italie!* Le ruisseau grossit et devient une bruyante cascade. Plusieurs autres chutes d'eau se forment sur divers points du rocher et mêlent leur bruit au fracas de la tempête. Les Satyres et les Sylvains exécutent avec les Faunes des danses grotesques dans l'obscurité. La foudre frappe un arbre, le brise et l'enflamme. Les débris de l'arbre tombent sur la scène. Les Satyres, Faunes et Sylvains ramassent les branches enflammées, dansent en les tenant à la main, puis disparaissent avec les nymphes dans les profondeurs de la forêt. La tempête se calme.

ACTE DEUXIÈME

Les jardins de Didon sur le bord de la mer. Le soleil se couche.

SCÈNE PREMIÈRE

Les courtisans tyriens, les chefs troyens se répandent dans les jardins. Bientôt après entrent DIDON, ÉNÉE, PANTHÉE, IOPAS, ASCAGNE. Marche pour l'entrée de la reine, sur le thème du chant national : « *Gloire à Didon*. » Didon assiste à la fête assise avec Anna sur une estrade, ayant Énée et Narbal auprès d'elle.—Ballet.—Danses d'esclaves nubiennes, d'almées d'Égypte, etc. A la fin du ballet, la reine descend de l'estrade et va s'étendre à l'avant-scène sur un lit de repos, de manière à présenter son profil gauche au spectateur. Énée debout d'abord, vient, après le chant d'Iopas, s'asseoir à ses pieds en face d'elle, Ascagne appuyé sur son arc et semblable à une statue de l'Amour se tient debout au côté gauche de la reine, Anna inclinée appuie son coude sur le dossier du lit de Didon. Auprès d'Anna, Narbal et Iopas debout. (Après la danse.)

DIDON, languissamment.

Assez, ma sœur, je ne souffre qu'à peine
Cette fête importune...

(Sur un signe d'Anna les danseurs se retirent.)

Iopas, chante-nous
Sur un mode simple et doux
Ton poëme des champs.

IOPAS.

A l'ordre de la reine
J'obéis.

(Un harpiste thébain vient se placer à côté du poëte et accompagne son chant. Le costume du harpiste est le costume religieux égyptien.)

Féconde Cérès,
Quand à nos guérets
Tu rends leur parure
De fraîche verdure,
Que d'heureux tu fais !

Du vieux laboureur,
Du jeune pasteur,
La reconnaissance
Bénit l'abondance
Que tu leur promets.

ACTE DEUXIÈME.

Le timide oiseau,
Le folâtre agneau,
Des vents de la plaine
La suave haleine,
Chantent tes bienfaits.

DIDON, l'interrompant.

Pardonne, Iopas, ta voix même,
En mon inquiétude extrême,
Ne peut ce soir me captiver...

ÉNÉE, allant s'asseoir à ses pieds.

Chère Didon !

DIDON.

Énée, ah ! daignez achever
Le récit commencé de votre long voyage,
Et des malheurs de Troie. Apprenez-moi le sort
De la belle Andromaque...

ÉNÉE.

Hélas ! en esclavage
Réduite par Pyrrhus*, elle implorait la mort ;
Mais l'amour obstiné de ce prince pour elle
Sut enfin la rendre infidèle
Aux plus chers souvenirs... Après de longs refus,
Elle épousa Pyrrhus.

DIDON.

Quoi ! la veuve d'Hector !...

ÉNÉE.

Sur le trône d'Épire,
Elle est ainsi montée...

QUINTETTE.

DIDON.

O pudeur !...

(A part.)

Tout conspire,
A vaincre mes remords et mon cœur est absous.
Andromaque épouser l'assassin de son père,
Le fils du meurtrier de son illustre époux !...

ÉNÉE.

Elle aime son vainqueur, l'assassin de son père,
Le fils du meurtrier de son illustre époux.

* Pyrrhus Néoptolème, fils d'Achille, qui, lors de la prise de Troie, égorgea Priam.

ANNA, montrant Ascagne.

Voyez, Narbal, la main légère
De cet enfant, semblable à Cupidon
Ravir doucement à Didon
L'anneau qu'elle révère.

IOPAS et NARBAL.

Voyez / Je vois } la main légère,
De cet enfant, semblable à Cupidon,
Ravir doucement à Didon
L'anneau qu'elle révère.

DIDON, rêvant.

Le fils du meurtrier de son illustre époux!...
Oui, tout conspire,
A vaincre mes remords et mon cœur est absous.

ÉNÉE.

Didon soupire...
Le remords fuit et son cœur est absous !...

(Pendant ce morceau d'ensemble, Didon ayant le bras gauche posé sur l'épaule d'Ascagne, de façon que sa main pend devant la poitrine de l'enfant, celui-ci retire en souriant du doigt de la reine l'anneau de Sichée, que Didon lui reprend ensuite d'un air distrait et qu'elle oublie sur le lit de repos en se levant.)

Mais bannissons ces tristes souvenirs...
Nuit splendide et charmante!

(Il se lève.)

Venez, chère Didon, respirer les soupirs
De cette brise caressante.

(Didon se lève à son tour.)

SEPTUOR AVEC CHŒUR.

DIDON, ÉNÉE, ASCAGNE, ANNA, IOPAS, NARBAL, PANTHÉE ET LE CHŒUR.

ENSEMBLE.

Tout n'est que paix et charme autour de nous !
La nuit étend son voile et la mer endormie
Murmure en sommeillant les accords les plus doux.

(Pendant cet ensemble tous les personnages, excepté Énée et Didon, se retirent peu à peu vers le fond du théâtre, et finissent par disparaître.)

SCÈNE II

Clair de lune.

DIDON, ÉNÉE.

DUO.

ENSEMBLE.

O nuit d'ivresse et d'extase infinie !
Blonde Phœbé, grands astres de sa cour,
Versez sur nous votre lueur bénie ;
Fleurs des cieux, souriez à l'immortel amour !

DIDON.

Par une telle nuit, le front ceint de cytise,
La déesse Vénus suivit le bel Anchise
 Aux bosquets de l'Ida.

ÉNÉE.

Par une telle nuit, fou d'amour et de joie,
Troïlus* vint attendre aux pieds des murs de Troie
 La belle Cressida**.

ENSEMBLE.

O nuit d'ivresse et d'extase infinie !
Blonde Phœbé, grands astres de sa cour,
Versez sur nous votre lueur bénie ;
Fleurs des cieux, souriez à l'immortel amour !

ÉNÉE.

Par une telle nuit, la pudique Diane,
Laissa tomber enfin son voile diaphane
 Aux yeux d'Endymion.

DIDON.

Par une telle nuit, le fils de Cythérée
Accueillit froidement la tendresse enivrée
 De la reine Didon !

* Troïlus, frère d'Hector.
** Cressida, fille de Calchas, aimée de Troïlus.

ÉNÉE.

Et dans la même nuit, hélas, l'injuste reine,
Accusant son amant, obtint de lui sans peine
Le plus tendre pardon.

ENSEMBLE.

(Ils marchent lentement vers le fond du théâtre en se tenant embrassés, puis ils disparaissent en chantant.)

O nuit d'ivresse et d'extase infinie !...
Blonde Phœbé, grands astres de sa cour,
Versez sur nous votre lueur bénie ;
Fleurs des cieux, souriez à l'immortel amour !

SCÈNE III

Au moment où les deux amants qu'on ne voit plus, finissent leur duo dans la coulisse, MERCURE paraît subitement dans un rayon de la lune, non loin d'une colonne tronquée où sont appendues les armes d'Énée. S'approchant de la colonne, il frappe de son caducée deux coups sur le bouclier qui rend un son lugubre et prolongé. Puis le Dieu répète d'une voix grave : *Italie ! Italie ! Italie !* et disparaît.

ACTE TROISIÈME

Le bord de la mer couvert de tentes troyennes. — On voit les vaisseaux troyens dans le port. — Il fait nuit. — Un jeune matelot phrygien chante en se balançant au haut du mât d'un navire. — Deux sentinelles montent la garde devant les tentes au fond de la scène.

SCÈNE PREMIÈRE

HYLAS, Deux Soldats.

HYLAS.
Vallon sonore,
Où dès l'aurore
Je m'en allais chantant, hélas!
Sous tes grands bois chantera-t-il encore,
Le pauvre Hylas?...
Berce mollement sur ton sein sublime,
O puissante mer, l'enfant de Dindyme!

Fraîche ramée,
Retraite aimée
Contre les feux du jour, hélas !
Quand rendras-tu ton ombre parfumée
Au pauvre Hylas?...
Berce mollement sur ton sein sublime,
O puissante mer, l'enfant de Dindyme !

Humble chaumière,
Où de ma mère
Je reçus les adieux, hélas!
Reverra-t-il ton heureuse misère,
Le pauvre Hylas?...

PREMIER SOLDAT.
Il rêve à son pays...

DEUXIÈME SOLDAT.
Qu'il ne reverra pas.
HYLAS.
Berce mollement sur ton sein sublime
O puissante mer, l'enfant...
(Il s'endort.)

SCÈNE II

Entrent PANTHÉE et LES CHEFS TROYENS, puis LES OMBRES.

PANTHÉE.

RÉCITATIF.

Préparez tout, il faut partir enfin.
Énée en vain
Voit avec désespoir l'angoisse de la reine,
La gloire et le devoir sauront briser sa chaîne,
Et son cœur sera fort au moment des adieux.

LES CHEFS.

Chaque jour voit grandir la colère des dieux.
Des signes effrayants déjà nous avertissent ;
La mer, les monts, les bois profonds gémissent ;
Sous d'invisibles coups nos armes retentissent ;
Comme dans Troie en la fatale nuit,
Hector, dont l'œil courroucé luit,
En armes apparaît ; un chœur d'ombres le suit ;
Et ces morts irrités, ô terreur infinie !
La nuit dernière encore ont crié par trois fois...

LES OMBRES INVISIBLES.

Italie ! Italie !...

PANTHÉE et les CHEFS.

Dieux vengeurs ! c'est leur voix !...
Nous avons trop longtemps bravé l'ordre céleste ;
Quittons sans plus tarder ce rivage funeste !
À demain ! à demain !
Préparons tout, il faut partir enfin.
(Ils entrent dans les tentes.)

SCÈNE III

DEUX SOLDATS.

(Les deux soldats en sentinelle marchent, l'un de droite à gauche, l'autre de gauche à droite. Ils s'arrêtent de temps en temps l'un près de l'autre vers le milieu du théâtre.)

PREMIER SOLDAT.

Par Bacchus ! ils sont fous avec leur Italie !...
Je n'ai rien entendu.

ACTE TROISIÈME.

DEUXIÈME SOLDAT.
Ni moi.
PREMIER SOLDAT.
La belle vie,
Pourtant, qu'on mène ici !
DEUXIÈME SOLDAT.
Dans plus d'une maison
Nous trouvons et bon vin et grasse venaison.
PREMIER SOLDAT.
A ma belle Carthaginoise,
Je puis déjà parler phénicien.
DEUXIÈME SOLDAT.
La mienne comprend le troyen,
M'obéit sans me chercher noise.

ENSEMBLE.

La femme n'est point rude ici pour l'étranger !
PREMIER SOLDAT.
Et l'on nous veut faire changer
Ces douceurs contre un long voyage !
DEUXIÈME SOLDAT.
Les caresses de l'orage !
PREMIER SOLDAT.
La faim.
DEUXIÈME SOLDAT.
La soif.
PREMIER SOLDAT.
Vingt maux d'enfer !
DEUXIÈME SOLDAT.
Et tous les ennuis de la mer !
PREMIER SOLDAT.
Pour cette Italie...
DEUXIÈME SOLDAT.
Où nous devons jouir du fruit de nos travaux..

ENSEMBLE.

En nous faisant rompre les os...
PREMIER SOLDAT.
Maudite folie !
DEUXIÈME SOLDAT.
Encor pâtir !

PREMIER SOLDAT.

Notre lot est l'obéissance.

DEUXIÈME SOLDAT.

Silence !
Je vois Énée à grands pas accourir...

(Les deux sentinelles s'éloignent et disparaissent.)

SCÈNE IV

ÉNÉE, s'avançant dans une grande agitation.

RÉCITATIF MESURÉ.

Inutiles regrets !... je dois quitter Carthage !
Didon le sait... son effroi, sa stupeur,
En l'apprenant, ont brisé mon courage...
Mais je le dois... il le faut !... ô douleur !
Non, je ne puis oublier la pâleur
Frappant de mort son beau visage.
Son silence obstiné, ses yeux
Fixes et pleins d'un feu sombre...
En vain ai-je parlé des prodiges sans nombre
Me rappelant l'ordre des dieux ;
Invoqué la grandeur de ma sainte entreprise,
L'avenir de mon fils et le sort des Troyens,
La triomphale mort par les destins promise,
Pour couronner ma gloire aux champs ausoniens...
Rien n'a pu la toucher ; sans vaincre son silence
J'ai fui de son regard la terrible éloquence.

AIR.

Ah ! quand viendra l'instant des suprêmes adieux,
Heure d'angoisse et de larmes baignée,
Comment subir l'aspect affreux
De cette douleur indignée !...
Lutter contre moi-même et contre toi, Didon,
En déchirant ton cœur implorer mon pardon !
En serai-je capable ?... En un dernier naufrage,
Ah ! puissé-je périr, si je fuyais Carthage
Sans te revoir pourtant !... Sans la voir !... lâcheté !
Mépris des droits sacrés de l'hospitalité !
Non, non, reine adorée,
Ame sublime et par moi déchirée,
Bienfaitrice des miens ; non, je veux te revoir,
Une dernière fois presser tes mains tremblantes,
Arroser tes genoux de mes larmes brûlantes,
Dussé-je être brisé par un tel désespoir !

ACTE TROISIÈME.

SCÈNE V

ÉNÉE, QUATRE SPECTRES INVISIBLES.

LES SPECTRES.

Énée !...

ÉNÉE.

Encor ces voix !

(Les quatre spectres voilés paraissent successivement, l'un à l'entrée des coulisses à gauche du spectateur, l'autre à l'entrée des coulisses à droite, les deux autres au fond du théâtre. Au-dessus de la tête de chacun d'eux brille une couronne de petites flammes pâles.)

ÉNÉE, apercevant le premier.

De la sombre demeure,
Messager menaçant, qui donc t'a fait sortir ?...

LE PREMIER SPECTRE.

Ta faiblesse et ta gloire.

ÉNÉE.

Ah ! je voudrais mourir !

LE PREMIER SPECTRE.

Plus de retards !

LE DEUXIÈME SPECTRE, non encore visible.

Pas un jour !

LES TROISIÈME ET QUATRIÈME SPECTRES, non encore visibles.

Pas une heure !

LE PREMIER SPECTRE, levant son voile devant les yeux d'Énée.

Je suis Priam !... il faut vivre et partir !

(Sa couronne s'éteint ; il disparaît. — Énée s'élançant éperdu vers le côté droit de la scène y rencontre le deuxième spectre.)

LE DEUXIÈME SPECTRE, levant son voile.

Je suis Chorèbe*!

Il faut partir et vaincre !

(Sa couronne s'éteint, il disparaît. — Énée, reculant vers le fond du théâtre y rencontre les deux autres spectres. Cassandre a le bras gauche appuyé sur l'épaule d'Hector. Hector est armé de pied en cap.)

ÉNÉE, les reconnaissant au moment où ils se dévoilent.

Hector ! dieux de l'Erèbe !...
Cassandre ! !...

LES SPECTRES DE CASSANDRE ET D'HECTOR.

Il faut vaincre et fonder !...

(Leurs couronnes s'éteignent ; ils disparaissent.)

* Chorèbe, jeune prince d'Asie, fiancé de Cassandre, qui mourut en la défendant pendant l'incendie de Troie.

ÉNÉE.

Je dois céder
A vos ordres impitoyables !
J'obéis, j'obéis, spectres inexorables !
Je suis barbare, ingrat ; vous l'ordonnez, grands dieux !
Et j'immole Didon, en détournant les yeux.

(Passant devant les tentes.)

Debout, Troyens, éveillez-vous, alerte !
Le vent est bon, la mer nous est ouverte !
Il faut partir avant le lever du soleil !

SCÈNE VI

Les Troyens sortant des tentes.

Alerte !... entendez-vous, amis, la voix d'Énée ?...
Donnez partout le signal du réveil...

ÉNÉE, à un chef.

Va, cours, porte cet ordre à l'oreille étonnée
D'Ascagne : qu'il se lève et qu'il se rende à bord !
Avant le jour il faut quitter le port.
Ma tâche, jusqu'au bout, grands dieux, sera remplie !
Alerte, amis ! profitons des instants !
Coupez les câbles, il est temps !
En mer ! en mer ! Italie ! Italie !

LE CHOEUR, CHEFS ET MATELOTS.

Voici le jour, profitons des instants !
Coupons les câbles, il est temps !
En mer ! en mer ! Italie ! Italie !

ÉNÉE, se tournant du côté du palais.

A toi mon âme ! Adieu ! digne de ton pardon,
Je pars, noble Didon !
L'impatient destin m'appelle ;
Pour la mort des héros, je te suis infidèle.

(Tous se précipitent hors de la scène dans diverses directions, comme pour faire des préparatifs de départ. On voit les vaisseaux commencer à se mettre en mouvement. Eclairs et tonnerres lointains. Les matelots crient de nouveau : *Italie !* La marche troyenne retentit. Ascagne arrive conduit par un chef troyen. Énée, resté un instant immobile, semble se ranimer à ces clameurs guerrières et monte sur un vaisseau. Le soleil se lève.)

ACTE QUATRIÈME

Un appartement de Didon.

SCÈNE PREMIÈRE

DIDON, ANNA, NARBAL.

DIDON.

Va, ma sœur, l'implorer.
De mon âme abattue
L'orgueil a fui. Va! ce départ me tue
Et je le vois se préparer.

ANNA.

Hélas! moi seule fus coupable,
En vous encourageant à former d'autres nœuds.
Peut-on lutter contre les dieux ?...
Son départ est inévitable...
Et pourtant il vous aime.

DIDON.

Il m'aime! non! non! son cœur est glacé.
Ah! je connais l'amour, et si Jupiter même
M'eût défendu d'aimer, mon amour insensé
De Jupiter braverait l'anathème.
Mais va, ma sœur, allez, Narbal, le supplier
Pour qu'il m'accorde encore
Quelques jours seulement. Humblement je l'implore :
Ce que j'ai fait pour lui, pourra-t-il l'oublier,
Et repoussera-t-il cette instance suprême
De vous, sage Narbal, de toi, ma sœur, qu'il aime ?...

SCÈNE II

DIDON, ANNA, NARBAL, IOPAS.

LE CHŒUR, au loin derrière le théâtre.
En mer, voyez! six vaisseaux! sept! neuf! dix!

IOPAS, entrant.
Les Troyens sont partis!

DIDON.
Qu'entends-je?

IOPAS.
Avant l'aurore
Leur flotte était en mer, on l'aperçoit encore!

DIDON.
Dieux immortels! il part! Armez-vous, Tyriens!
Carthaginois, courez, poursuivez les Troyens!
Courbez-vous sur les rames,
Volez sur les eaux,
Lancez des flammes,
Brûlez leurs vaisseaux!
Que la ville entière!...
Que dis-je?... impuissante fureur!
Subis ton sort et désespère,
Dévore ta douleur,
O malheureuse!
(Court silence.)
Et voilà donc la foi de cette âme pieuse*!...
J'offrais un trône!... Ah! je devais alors
Exterminer la race vagabonde
De ces maudits, et disperser sur l'onde
Les débris de leurs corps!
C'est alors qu'il fallait prévoir leur perfidie,
Livrer leur flotte à l'incendie,
Et me venger d'Énée et lui servir enfin
Les membres de son fils en un hideux festin!...
A moi, dieux des enfers! l'Olympe est inflexible!...
Aidez-moi! que par vous mon cœur soit enflammé
D'une haine terrible
Pour ce fugitif que j'aimai!
Du prêtre de Pluton, qu'on réclame l'office!
Pour apaiser mes douloureux transports,
A l'instant même offrons un sacrifice
Aux sombres déités de l'empire des morts!
Qu'on élève un bûcher; que les dons du perfide
Et ceux que je lui fis, dans la flamme livide,
Souvenirs détestés, disparaissent!... Sortez!

* *Pius Æneas*. (Virgile.)

ACTE QUATRIÈME..

NARBAL, à Anna.

Son regard m'épouvante, ô princesse, restez!

DIDON.

Anna, suivez Narbal.

ANNA.

Que ma sœur me pardonne!...

DIDON.

Je suis reine et j'ordonne;
Laissez-moi seule, Anna.

(Tous sortent.)

SCÈNE III

DIDON, seule.

(Elle parcourt la scène en se frappant la poitrine, s'arrachant les cheveux *
et poussant des cris inarticulés. Puis elle s'arrête brusquement.)

RÉCITATIF MESURÉ.

Je vais mourir!...
Dans ma douleur immense submergée...
Et mourir non vengée!...
Mourons pourtant... Oui, puisse-t-il frémir
A la lueur lointaine de la flamme
De mon bûcher! S'il reste dans son âme
Quelque chose d'humain,
Peut-être il pleurera sur mon affreux destin.
Lui, me pleurer!...

(Avec un retour de tendresse.)

Énée!... Énée!...
Oh! mon âme te suit!...
A son amour enchaînée,
Esclave, elle l'emporte en l'éternelle nuit...
Vénus! rends-moi ton fils!... Inutile prière
D'un cœur qui se déchire!... A la mort tout entière
Didon n'attend plus rien que de la mort.

AIR.

Adieu, fière cité, qu'un généreux effort
Si promptement éleva florissante;
Ma tendre sœur qui me suivis errante;
Adieu, mon peuple, adieu, rivage vénéré,
Toi qui jadis m'accueillis suppliante;
Adieu, beau ciel d'Afrique, astres que j'admirai
Aux nuits d'ivresse et d'extase infinie;
Je ne vous verrai plus, ma carrière est finie!...

(Elle sort à pas lents.)

* *Flaventes que abscissa comas.* (Virgile.)

ACTE CINQUIÈME

La scène change et représente une partie des jardins de Didon, sur le bord de la mer. Un vaste bûcher y est élevé ; on y monte par des gradins latéraux. Sur la plate-forme du bûcher sont placés un lit, une toge, un casque, une épée avec son baudrier, et un buste d'Énée.

SCÈNE PREMIÈRE

Entrent les PRÊTRES de Pluton, revêtus de costumes funèbres ; ils viennent processionnellement se grouper auprès de deux autels où brillent des flammes verdâtres, puis ANNA, NARBAL, et enfin DIDON voilée et couronnée de feuillage. Pendant la première partie du chœur des prêtres, Anna, s'approchant de sa sœur, lui dénoue sa chevelure et lui ôte le cothurne de son pied gauche *.

CHŒUR de prêtres de Pluton.
Dieux de l'oubli, dieux du Ténare,
Au cœur blessé rendez la force et le repos !
Des profondeurs du noir Tartare
Entendez-nous, Hécate, Érèbe, et toi Chaos !

ANNA et NARBAL.
(Étendant le bras droit du côté de la mer.)
S'il faut enfin qu'Énée aborde en Italie,
Qu'il y trouve un obscur trépas !
Que le peuple Latin à l'Ombrien s'allie
Pour arrêter ses pas !
Percé d'un trait vulgaire en la mêlée ardente,
Qu'il reste abandonné sur l'arène sanglante,
Pour servir de pâture aux dévorants oiseaux !
Entendez-nous, Hécate, Érèbe, et toi Chaos !

LES PRÊTRES.
Dieux de l'oubli ! dieux du Ténare,
Au cœur blessé rendez la force et le repos !...
Des profondeurs du noir Tartare
Entendez-nous, Hécate, Érèbe, et toi Chaos !...

* *Unum exuta pedem vinclis.* (Virgile.)
Nuda pedem, nudis humeris infusa capillos. (Ovide.)
Canidiam, pedibus nudis, passo que capillo. (Horace.)
C'était une partie du cérémonial dans les sacrifices aux dieux infernaux.

ACTE CINQUIÈME.

DIDON, parlant comme en songe.

Pluton... semble m'être propice...
En ce cruel instant... Narbal... ma sœur...
C'en est fait... achevons le pieux sacrifice...
Je sens rentrer le calme... dans mon cœur.

(Deux prêtres portant le premier autel s'avancent de gauche à droite, deux autres portant le second s'avancent de droite à gauche et font en se croisant ainsi le tour du bûcher. — Didon, le pied gauche nu, les cheveux épars, après avoir déposé sur l'un des autels sa couronne de feuillage, le suit d'un pas saccadé. Pendant ce mouvement processionnel, Anna est à genoux à droite de la scène et Narbal à gauche. Entre eux le grand-prêtre de Pluton, debout, étend, en la tenant des deux mains, la fourche plutonique vers le bûcher. Didon enfin, saisie d'une énergie convulsive, monte rapidement * les degrés du bûcher. Parvenue au sommet, elle saisit la toge d'Énée, détache le voile brodé d'or qui couvre sa tête et les jetant l'une et l'autre sur le bûcher, elle dit :)

D'un malheureux amour, funestes gages,
Dans la flamme emportez avec vous mes chagrins!...

(Elle considère un instant les armes d'Énée... se prosterne sur le lit qu'elle embrasse avec des sanglots convulsifs... et prenant l'épée :)

Mon souvenir vivra parmi les âges *.
Mon peuple accomplira d'héroïques destins.
Un jour sur la terre africaine,
Il naîtra de ma cendre un glorieux vengeur...
J'entends déjà tonner son nom vainqueur...
Annibal! Annibal!... d'orgueil mon âme est pleine!
Plus de souvenirs amers!
C'est ainsi qu'il convient de descendre aux enfers!

(Elle tire l'épée du fourreau, se frappe et tombe sur le lit.)

TOUS.

Au secours!... au secours!... la reine s'est frappée!

CHŒUR, derrière la scène et accourant.

Quels cris! ah! dans son sang trempée,
La reine meurt!... est-il vrai?... jour d'horreur!...

(Les femmes de la reine, les officiers du palais accourent. Anna s'élance sur le bûcher, presse convulsivement sa sœur dans ses bras, étanche le sang de sa blessure.)

DIDON, se relevant appuyée sur son coude et regardant le ciel.

Ah!

ANNA.

Ma sœur!...

DIDON, retombant.

Ah!...

* *Conscendit furibunda rogos.* (Virgile).
** Les anciens croyaient que les mourants, quelques instants avant leur mort, acquéraient la connaissance de l'avenir.

ANNA.

C'est moi, c'est ta sœur qui t'appelle!...

DIDON, se relevant à demi.

Des destins ennemis... implacable fureur!...
Carthage... périra!... Rome... Rome... immortelle!

(Elle meurt. — Anna tombe évanouie à côté d'elle. Au moment où Didon s'écrie : *Rome !* apparait dans une gloire lointaine, au-dessus du bûcher, le Capitole romain au fronton duquel brille ce mot : *Roma*. — Devant le Capitole défilent des légions et un empereur entouré d'une cour de poëtes et d'artistes. Pendant cette apothéose, invisible aux Carthaginois, on entend au loin la marche troyenne transmise aux Romains par la tradition et devenue leur chant de triomphe. En même temps, à l'avant-scène, le peuple de Carthage lance son imprécation, premier cri de guerre punique, contrastant, par sa fureur, avec la solennité de la marche triomphale.)

CHŒUR, pendant l'apothéose.

Au pied de ce bûcher qu'arrose un sang royal,
 Lions-nous tous par un serment fatal :
 Haine éternelle à la race d'Énée !
 Qu'une guerre acharnée
Précipite à jamais nos fils contre ses fils !
 Que par nos vaisseaux assaillis
 Leurs vaisseaux dans la mer profonde
Périssent abîmés! que sur la terre et l'onde
Nos derniers descendants, contre eux toujours armés,
De leur massacre, un jour, épouvantent le monde !

FIN

Imprimerie L. Toinon et Cⁱᵉ, à Saint-Germain.